小書迷 0 2 4

幼兒篇

逗陣來唱囡仔歌 7

康原 文 / 張怡嬅 曲

尤淑瑜 圖

晨星出版

推薦序

對生活中提煉出來的歌聲

方耀乾（國立臺中教育大學台語系特聘教授兼系主任）

康原老師閣出新冊！這屆出囡仔歌《逗陣來唱囡仔歌》第六、七兩本冊。這兩本冊是特別為幼兒園的囡仔寫的歌，而且每首歌攏閣有真媠的插圖，以及由兩位音樂教師賴如茵、張怡嬅譜的曲。這種做法是延續進前的五本《逗陣來唱囡仔歌》的方式佮風格。

咱攏理解，若欲予幼兒園的囡仔唱的歌上好是旋律輕快、活潑，歌詞簡單、明瞭、好了解才著。康原兄的這兩本冊完全符合遮的條件。上重要的是，伊寫的囡仔歌完全提煉自咱的生活，特別是符合囡仔的生活背景。

這兩本囡仔歌的內容主要有：描寫大自然、家己的身體、民間信仰、家庭生活、現代科技等等，有咱過去的經驗，嘛有現代人的生活。對了解咱在地台灣的文化是真好的教材。

康原兄對囡仔教育以及台語的推動遮爾綿爛，實在使人敬佩。我真歡喜會當為伊寫序。

推薦序

傳唱囡仔歌，傳唱生活

吳櫻（台灣兒童文學學會理事長）

兒歌、童謠是學前教育的幼兒文學，這階段的幼兒，文字能力尚未發展，但聽覺已十分靈敏，可以透過簡單、琅琅上口，容易記憶的音韻，接受文學美感教育的薰習與啟蒙。

長期致力於台灣兒歌創作的康原，繼《台灣囡仔歌》、《囡仔歌教本》、《逗陣來唱囡仔歌——動物、植物、民俗節慶、童玩、台灣俗諺篇》共五冊，之後又有新作《逗陣來唱囡仔歌》六、七集，即將推出。這麼努力為台灣新生幼兒創作兒歌、童謠，

除了文學啟蒙，顯然還有更深遠的理念價值在支撐。「透過學習語言的時陣，來教囡仔熟似家己族群特殊的生活，也愛保持台灣人好的價值觀念，……」康原如是說。

　　台語，對生活在這塊土地百分之八十以上的人們來說，理論上是母語，但由於國家過去長期語言政策的偏執，導致「母親的語言」變成「祖母的語言」。語言是一個族群文化與智慧的傳遞，語言消失，也將意味著族群歷史記憶的消亡。透過康原生動趣味的「囡仔歌」吟唱，讓台語注入新的生命力，在父母與新生幼兒的遊戲互動中，多一層土地傳承的連結。

　　《逗陣來唱囡仔歌》六、七集，每集各二十首兒歌，分別在自然景觀、自然現象、生活器物、節慶、動物及人類身體認識等方面取材表現。第六集以生活、器物、節慶及動物的題材居多，第七集則以自然景觀，自然觀象及生活器物、建築為主。這些兒歌充滿言不盡意的趣味性及延展性，如果幼兒好奇心強一些，唱完歌後，接著進行童言童語的對答，也有許多延伸的學習的趣味，可以自然湧現。例如〈南路鷹〉：

南路鷹啊南路鷹

飛來八卦山頂

過清明

孩子可能出現的問題就是：「什麼是南路鷹？」「八卦山在哪裡？」「什麼是過清明？」……又例如〈煙筒〉：

烏魯蘇蘇的

塑膠工廠煙筒

吐烏煙驚死人

孩子一連串的問題便會跟著出現。每一個語詞，每個細節後面都會加上：「為什麼？」的大問題。這時候，簡單、容易記憶的兒歌互動中，許多生態、環保等議題便自然跳出來。請記得，簡單輕鬆回答即可，或者，不妨利用假日，到歌詞描述的現場一進一次親子輕旅行。

作者序

佇生活中學母語

康原

　　囡仔成長的過程，攏是佇長輩的身軀邊慢慢仔大漢，聽大人講的話來學習語言，你講台語伊學台語，咱若講華語伊著學華語，所以阿母講的話咱稱呼「母語」。教育哲學家杜威講：「教育就是生活。」所以咱應該對（ui3）生活中來教 in 學習各種生活的能力，阿母講的話當然是囡仔上早學的語言。

　　《逗陣來唱囡仔歌六、七》兩本冊，是特別為幼稚園的囡仔寫的歌，每首歌攏有真媠（suí）的插圖，由兩位音樂教師賴如茵、張怡嬋譜的曲，旋律攏真輕鬆、活潑，歌詞的內容表達真𨑨迌，予囡仔真緊就會使進入夢想的世界。

　　細漢囡仔透過目睭看大人的世界，𨑨迌迌的時陣攏是學大人做的代誌，所以阮定講「囡仔為著𨑨迌來出世」，咱才會講「身教重於言教」，綴（tuè）著大人咧學習成長，大人所有的行為攏會影響囡仔人格的成長。

　　這兩本囡仔歌內容有：大自然的描寫，親像日頭、月娘、山、風、花園等等，嘛有對家己身軀的認捌、民間的信仰拜拜、家庭的阿公、阿媽的生活、平常看會著的電視佮電腦、節日愛做的紅龜粿、中秋的月餅等，內容千變萬化，有過去台灣人的經驗，嘛有現代人的生活。

　　學習語言毋是干焦學口語爾爾（niā-niā），透過學習語言的時陣，來教囡仔熟似家己族群特殊的生活，也愛保持台灣人好的價值觀念，佇細漢的時陣養成好的習慣，大漢才有正確的人生觀。親像咱定定咧講：「細漢偷挽匏，大漢偷牽牛。」這句話保留農業社會「匏」佮「牛」的生活影像，做先生愛去傳承這句語詞，嘛愛說明時代的背景，就是學語言兼捌代誌的道理。

　　出版這兩本囡仔歌，內容表達出多元的語言素材，充滿著趣味性，每首歌只有三句，親像〈耳空〉：「兩個耳空　烏櫳櫳／一空聽著　基隆／一空聽著　假人」，這首歌開始愛予囡仔知影，頭部的器官：耳空、鼻仔、喙、目睭，閣在教 in 這個器官的功能，才閣教 in 字音的分別：親像「雞籠、基隆、假人、嫁人」的分別，「孔」佮「空」的無相全。

阮主張囡仔的教學愛多元，而且先生愛用有創意的教學方法，啓示囡仔去自由思考佮創造，透過家己的夢想世界，去追求未來的理想，阮寫過一首〈好耍的代誌〉：

教一陣囡仔　拚龜拚鱉
教一陣囡仔　空思夢想
教一陣囡仔　想東創西
教到　有巧氣佮有創意

追求心內的　婧氣
教伊詩中的　畫意
予聽輕鬆的　旋律
閣有趣味的　故事
教 in 古早佮現代好耍的代誌

目次

囝仔歌繪本

看譜學唱囡仔歌

月娘
Gueh niû

天色　青青青
Thinn sik tshinn tshinn tshinn

月娘　圓圓圓
Gueh niû înn înn înn

一粒星　掛佇窗仔邊
Tsit liap tshinn kuà tī thang á pinn

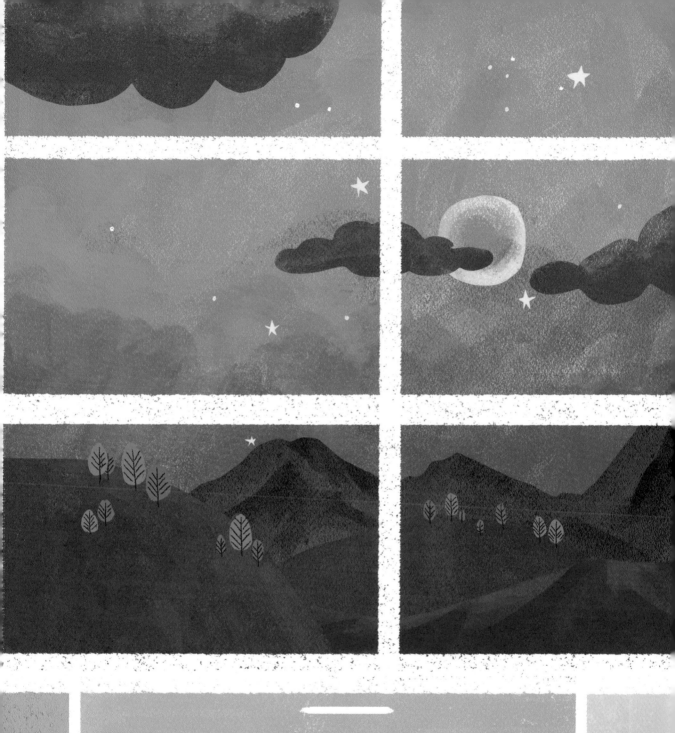

註 解

1 月娘：月亮。

2 掛佇窗仔邊：掛在窗戶旁邊。

日頭
Jit thâu

日頭　光光光
Jit-thâu　kng kng kng

大人　出去巡田園
Tuā lâng　tshut khì sûn tshân hûg

囡仔　覕踮樹跤耍
Gín á　bih tiàm tshiū kha sńg

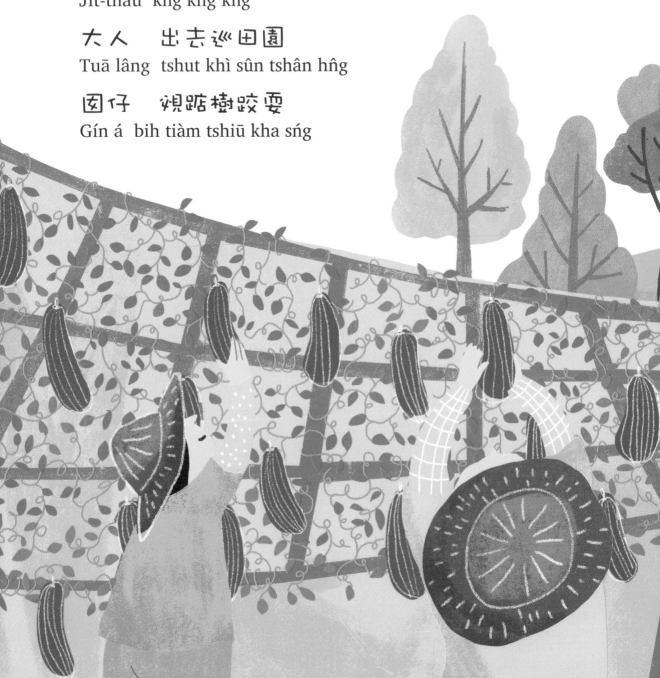

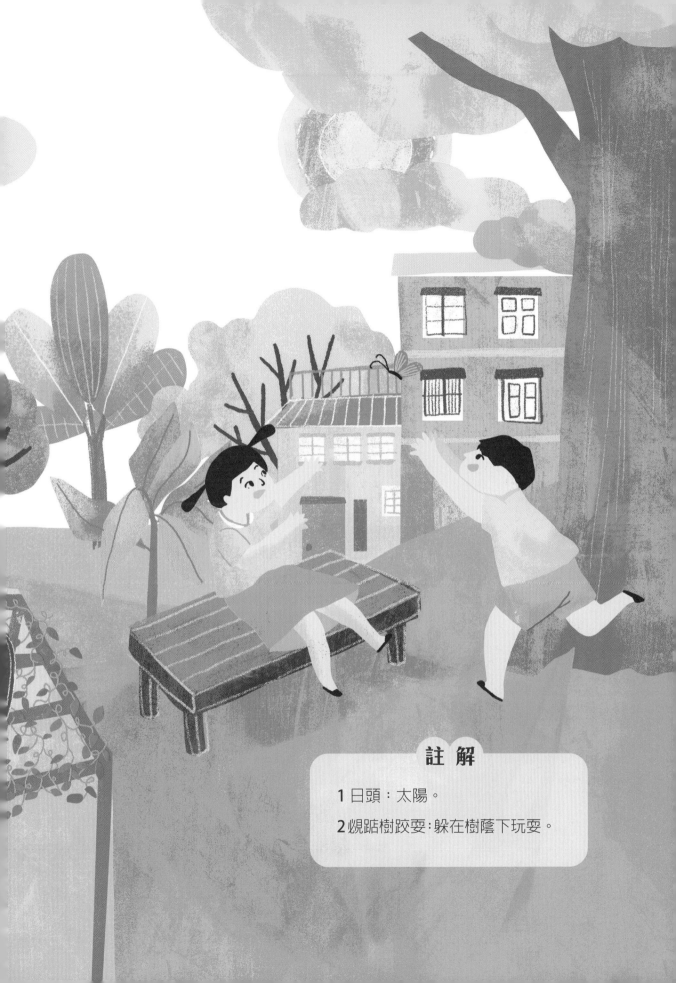

註 解

1 日頭：太陽。

2 覕踮樹跤耍：躲在樹蔭下玩耍。

山
Suann

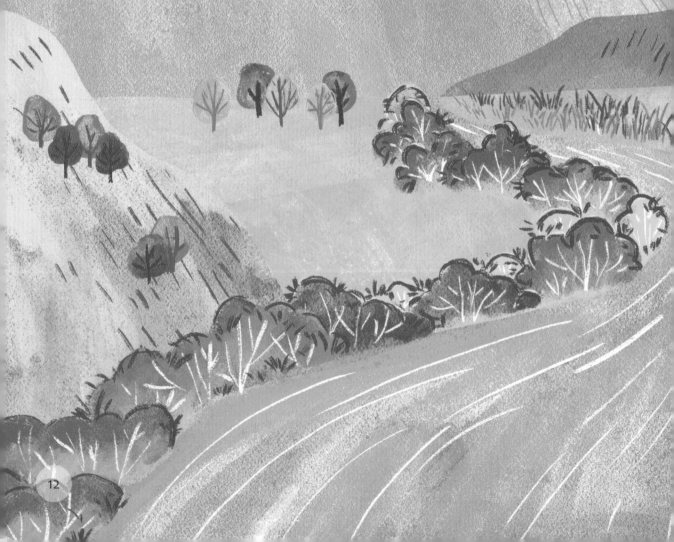

彼粒　懸懸的山
Hit liàp　kuân kuân ê suann

坐踮　濁水溪邊看
Tsē tiàm　Lô tsúi khe pinn khuànn

親像　叫阮佮伊做伴
Tshīn tshiū　kìo gún kah i tsuè phuānn

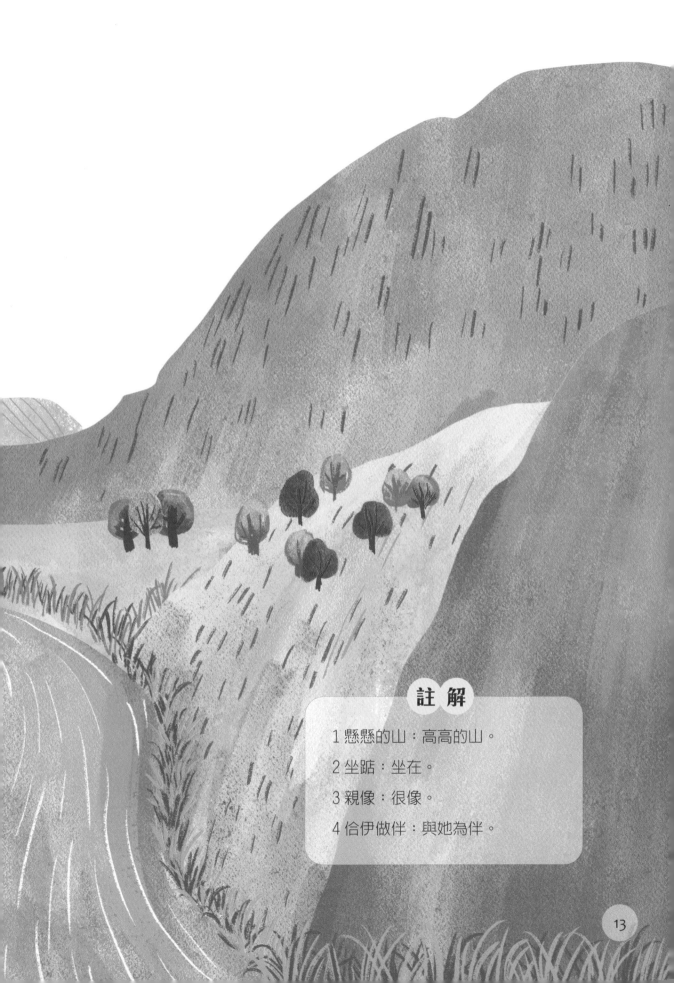

註 解

1 懸懸的山：高高的山。

2 坐踮：坐在。

3 親像：很像。

4 佮伊做伴：與她為伴。

白雲
Pèh hû

一蕊一蕊　愛流浪的白雲
Tsit luí tsit luí ài liû lōng ê pèh hû

飛過　低低的山崙
Pue kuè kē kē ê suann lūn

飛入　海底去睏
Pue jip hái té khì khùn

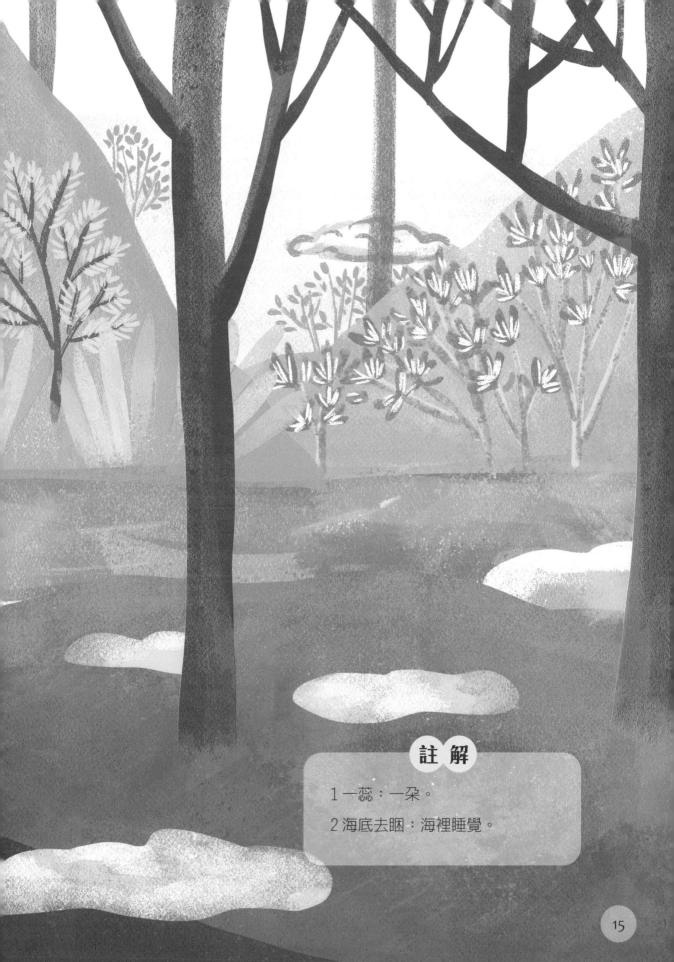

註　解

1 一蕊：一朵。

2 海底去睏：海裡睡覺。

水溝
Tsuí kau

阮兜　面前一條水溝
Gún tau　bīn tsîng tsit tiâu tsuí kau

水　定定毋願流
Tsuí　tiānn tiānn m̄ guān lâu

風若吹　鼻空著臭臭
Hong nā tshue　phīnn khang tio̍h tshàu tshàu

註　解

1 阮兜：我家。
2 定定毋願流：常常不願意流動。
3 鼻空：鼻子。

花園
Hue hng

厝後有一片　花園
Tshù āu ū tsit phiàn　hue hng

紅花 白花　黃花踮規庄
Âng hue pe̍h-hue　n̂g hue tiàm kui tsng

蝶仔　飛入花園耍
Ia̍h á　pue ji̍p hue hng sńg

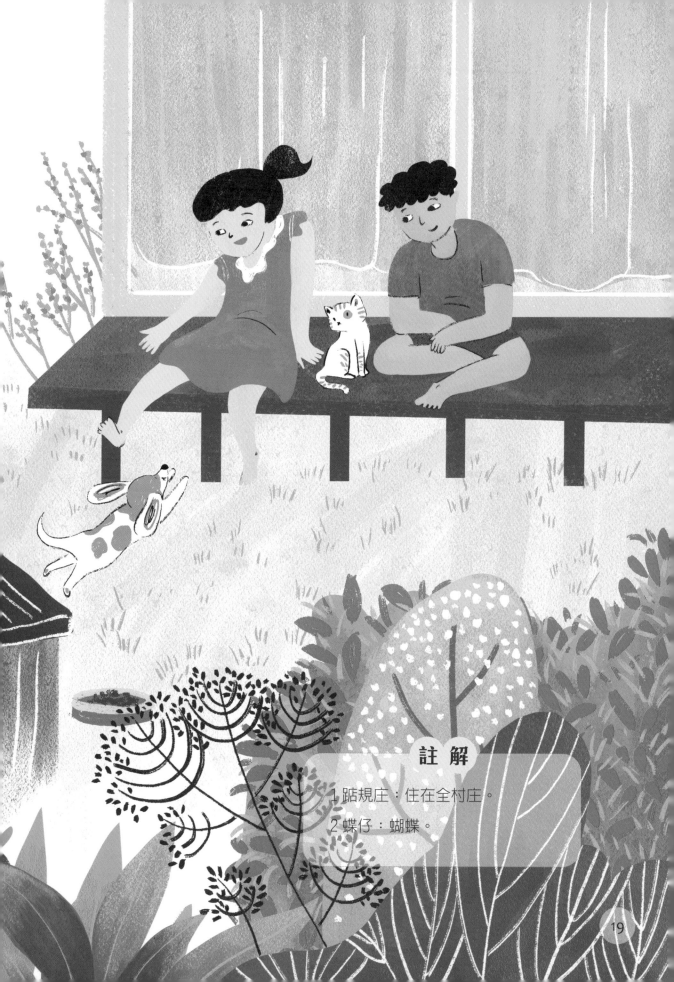

註 解

1 跖規庄：住在全村庄。
2 蝶仔：蝴蝶。

稻草人
Tiū tsháu lâng

園仔底的稻草人
Hn̂g á té ê tiū tsháu lâng

風吹　日曝　無輕鬆
Hong tshue　jit phak　bô khin sang

奇形怪狀　驚死人
Kî hîng kuài tsōng　kiann sí lâng

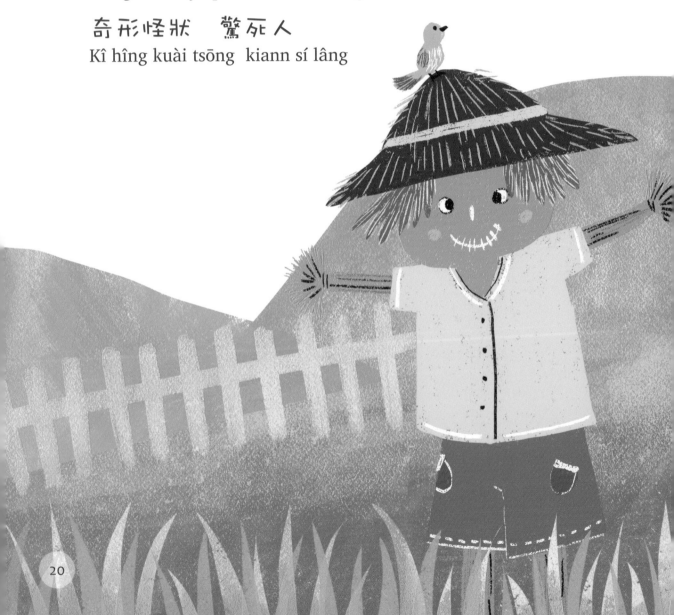

註 解

1 園仔底：田園裡。

2 日曝：太陽曬。

3 驚死人：怕死人。

雨傘
Hōo suànn

雨傘　雨傘　真好看
Hōo suànn　hōo suànn　tsin hó khuànn

拍開　親像一蕊花
Phah khui　tshin tshiūnn tsit luí hue

合起　一條一條的菜瓜
Hap khí　tsit tiâu tsit tiâu ê tshài kue

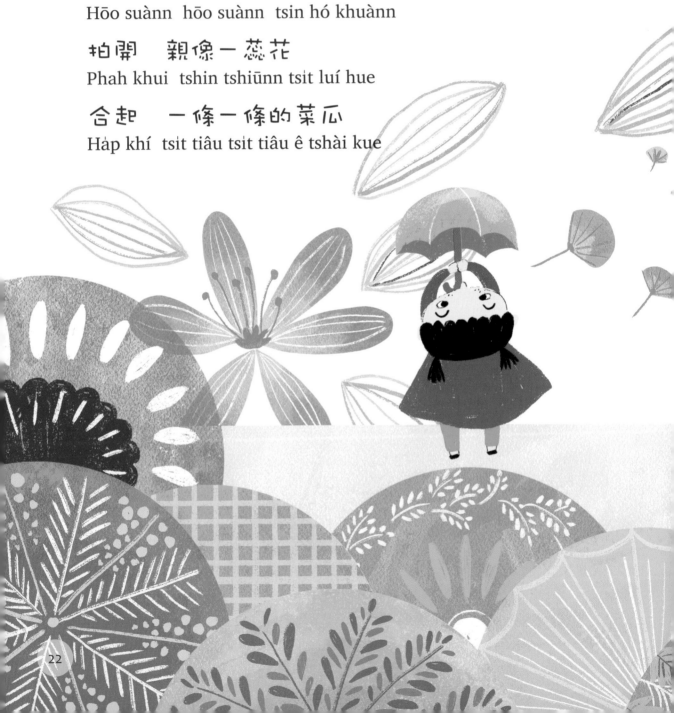

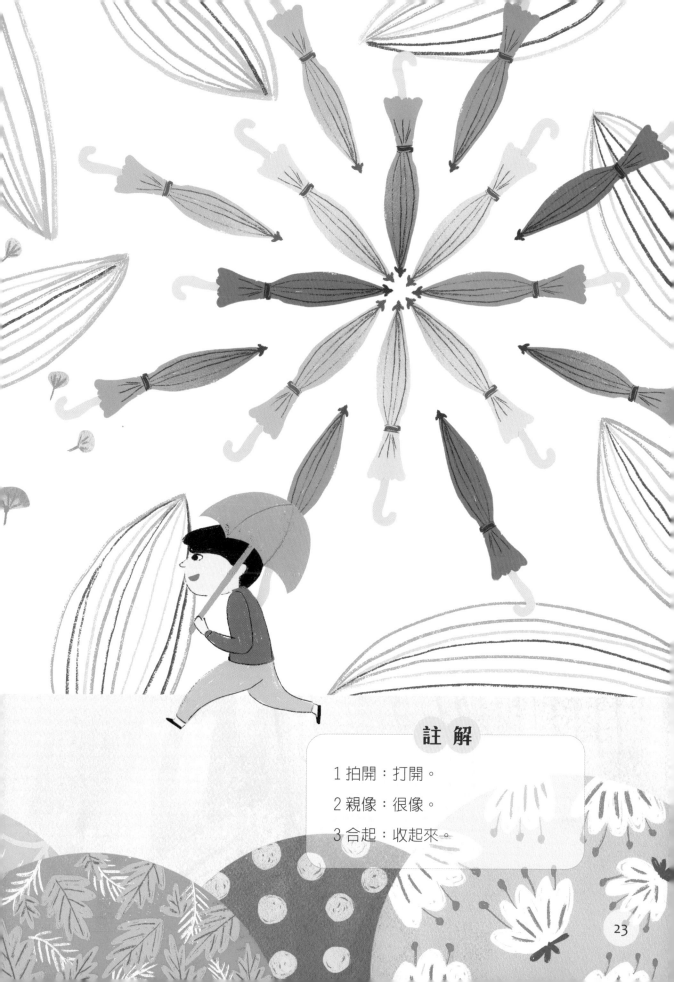

註 解

1 拍開：打開。

2 親像：很像。

3 合起：收起來。

風颱
Hong thai

天公　天公　愛歕風
Thinn kong　thinn kong　ài pûn hong

海底的魚船　亂亂從
Hái té ê hî tsûn　luān luān tsông

烏狗驚甲　戇　戇　戇
Oo káu kiann kah　gōng　gōng　gōng

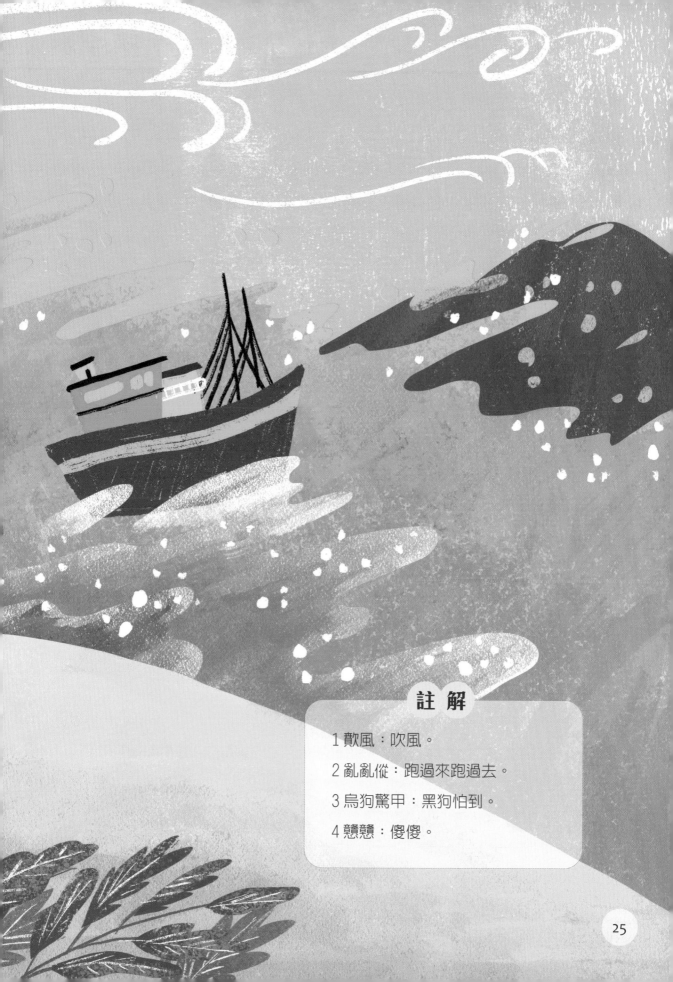

註 解

1 歕風：吹風。

2 亂亂從：跑過來跑過去。

3 烏狗驚甲：黑狗怕到。

4 戇戇：傻傻。

吊橋
Tiàu kiô

一爿　搝山壁
Tsit pîng khiú suann piah

一爿　靠山坪
Tsit pîng khò suann phiânn

載人過坑溝　赿山嶺
Tsài lâng kuè khinn kau peh suann niá

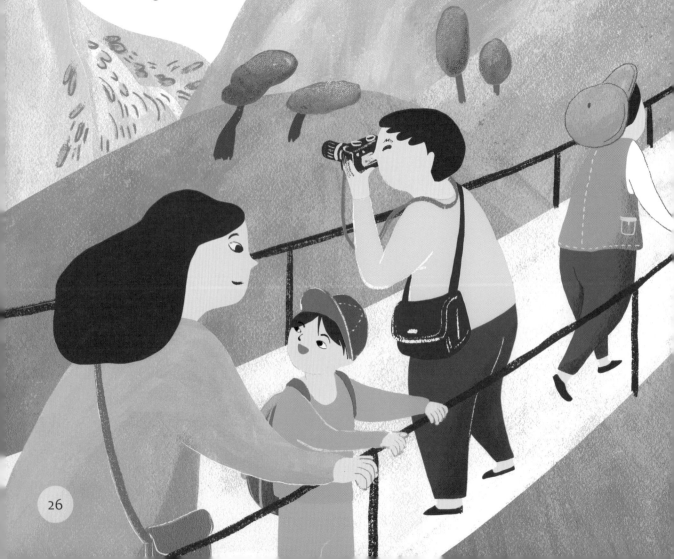

註解

1 一爿：一邊。

2 摸山壁：拉著山牆。

3 山坪：山坡。

4 趄山嶺：爬山嶺。

牛車
Gû tshia

一隻赤牛　拖兩輪車
Tsit tsiah tshiah gû　thua nng lián tshia

行入海底的沙坪
Kîann jip hái té ê sua phiânn

揣拰蚵的阿娘
Tshuē tsioh ô ê a niâ

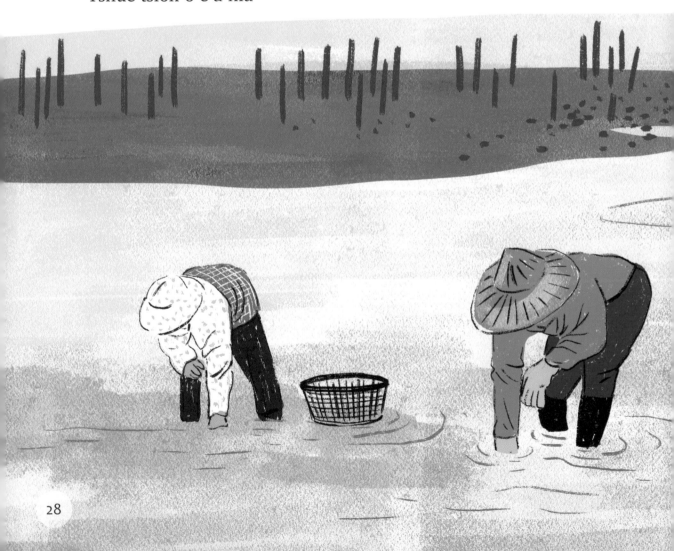

28

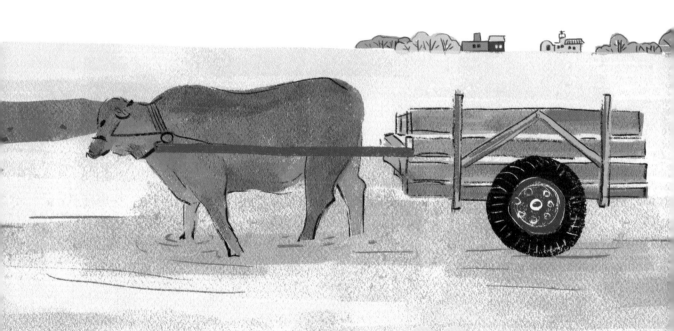

註 解

1 赤牛：黃牛。

2 沙坪：沙灘。

3 揣抾蚵的阿娘：找尋收蚵的媽媽。

媽祖廟
Má-tsóo-biō

一个囡仔
Tsit ê gín á

點香　拜媽祖
Tiám hiunn　pài má tsóo

保庇　阿兄娶媠某
Pó pì　a hiann tshuā suí bóo

註 解

1 保庇：保佑。

2 嬪某：美麗的夫人

31

煙火
Ian húe

暗暝　天頂開百花
Àm mî thinn tíng khui pah hue

攑頭一看
Giah tsâu tsit khuànn

花蕊　佮阮覕相揣
Hue lúi kah gún bih sio tshuē

註 解

1 暗暝：晚上。

2 天頂：天上。

3 攑頭：仰首。

4 佮阮覕相揣：與我躲貓貓。

貓仔
Niau á

眼床頂　睏一隻白貓咪
Bîn tshn̂g tíng　khùn tsit tsiah pe̍h niau bī

三更半暝　醒來
Sann kinn puànn mî　tshínn lài

敢是咧揣　貓鼠
Kánn sī leh tshue　niau tshí

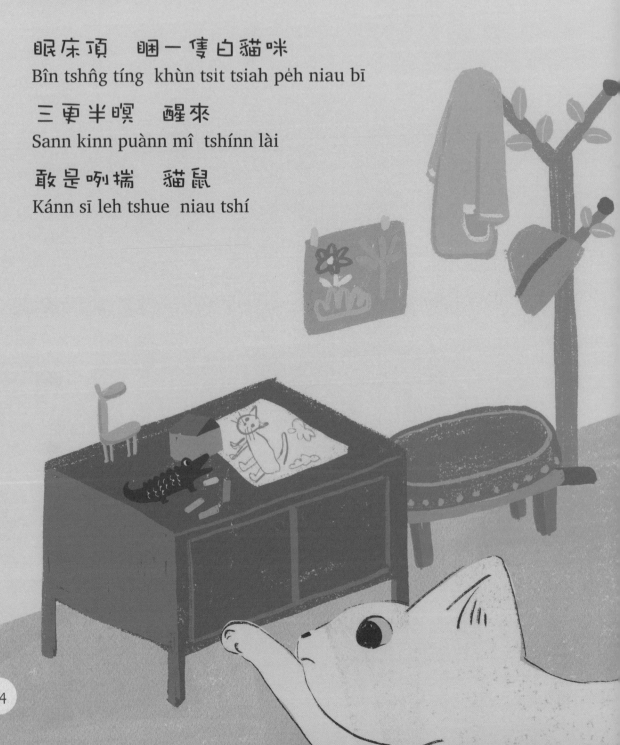

註 解

1 眠床頂：床上。

2 睏：睡。

3 半暝：半夜。

4 咧揣：在找尋。

蜜蜂
Bit-phang

蜜蜂　飛西閣飛東
Bit phang pue sai koh pue tang

歇佇花欉
Hioh tī hue tsâng

鼻花芳
Phīnn hue phang

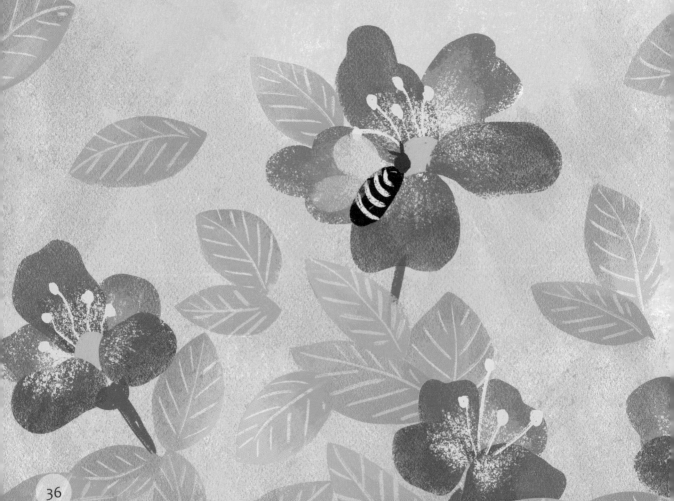

註　解

1 閣：又。

2 歇佇花欉：棲息在花叢中。

3 鼻：聞。

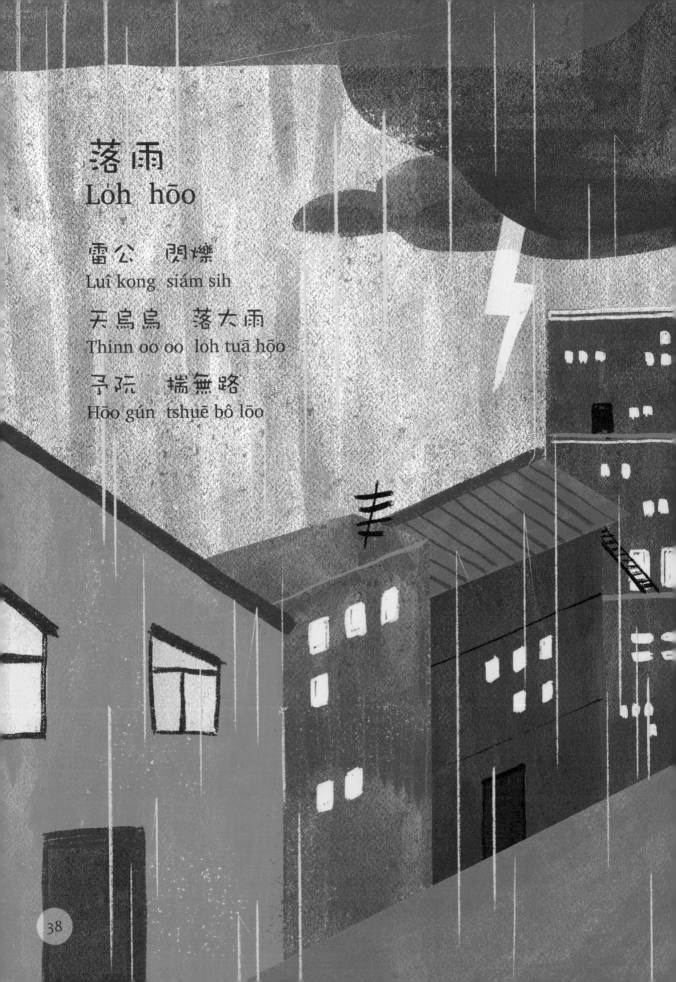

落雨
Lȯh hōo

雷公　閃爍
Luî kong siám sih

天烏烏　落大雨
Thinn oo oo　lȯh tuā hōo

予阮　揣無路
Hōo gún　tshuē bô lōo

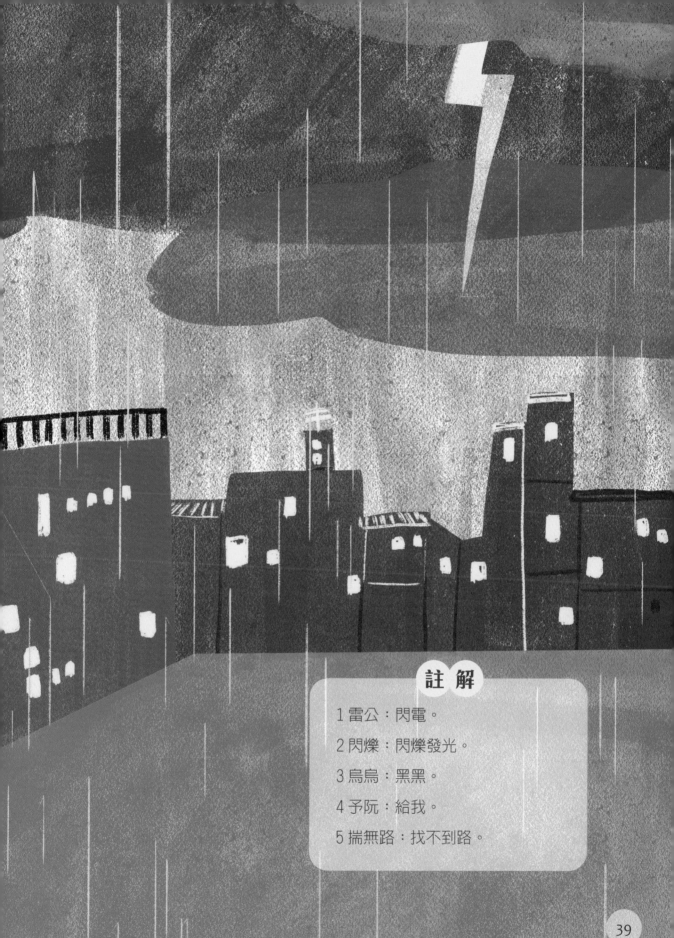

註解

1 雷公：閃電。

2 閃爍：閃爍發光。

3 烏烏：黑黑。

4 予阮：給我。

5 揣無路：找不到路。

樹仔葉
Tshiū á hio̍h

北風　直直吹
Pak hong tit tit tshue

樹仔葉　烏白飛
Tshiū á hio̍h oo pe̍h pue

對山頂　飛入坑溝底
Uì suann tíng pue ji̍p khenn kau té

註 解

1 樹仔葉：樹葉。

2 烏白飛：亂飛。

3 對山頂：從山上。

4 坑溝底：山谷中。

暗暝
Àm mî

日頭　走去睏
Jit thâu　tsáu khì khùn

月娘咧啄龜
Guéh niû leh tok ku

阮的夢　做真久
Gún ê bāng　tsò tsin kú

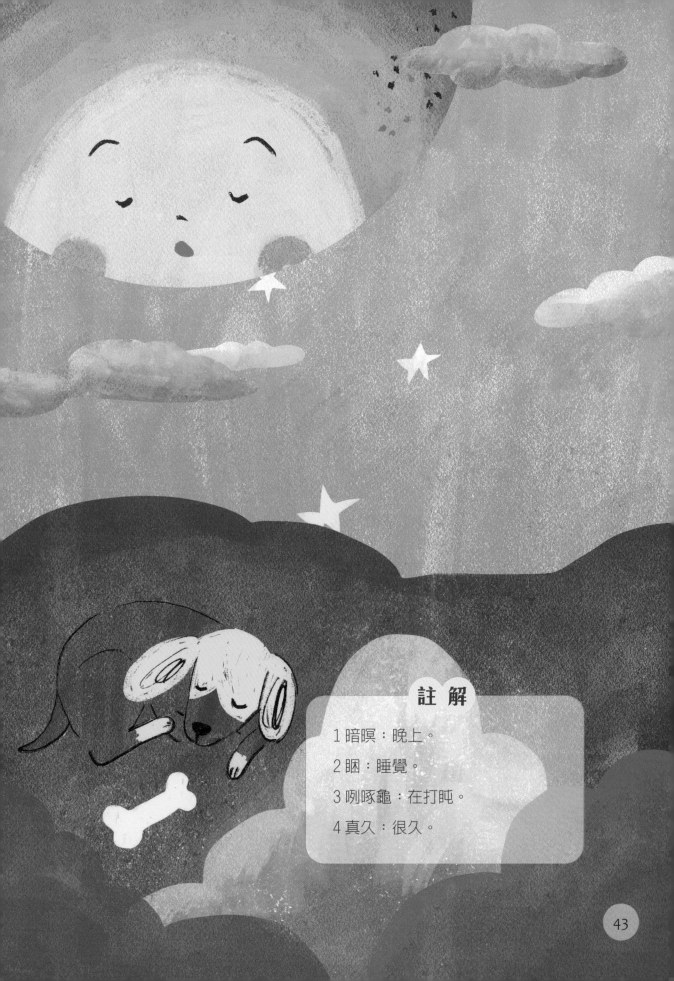

註解

1 暗暝：晚上。
2 睏：睡覺。
3 咧啄龜：在打盹。
4 真久：很久。

酒杯
Tsiú pue

杯仔　袂講話
Pua á　buē kóng uē

倒酒一杯　倒茶一杯
Tò siú tsit pue　tò tê tsit pue

大人攏愛喝　乾杯
Tuā lâng lóng ài huah　kam pue

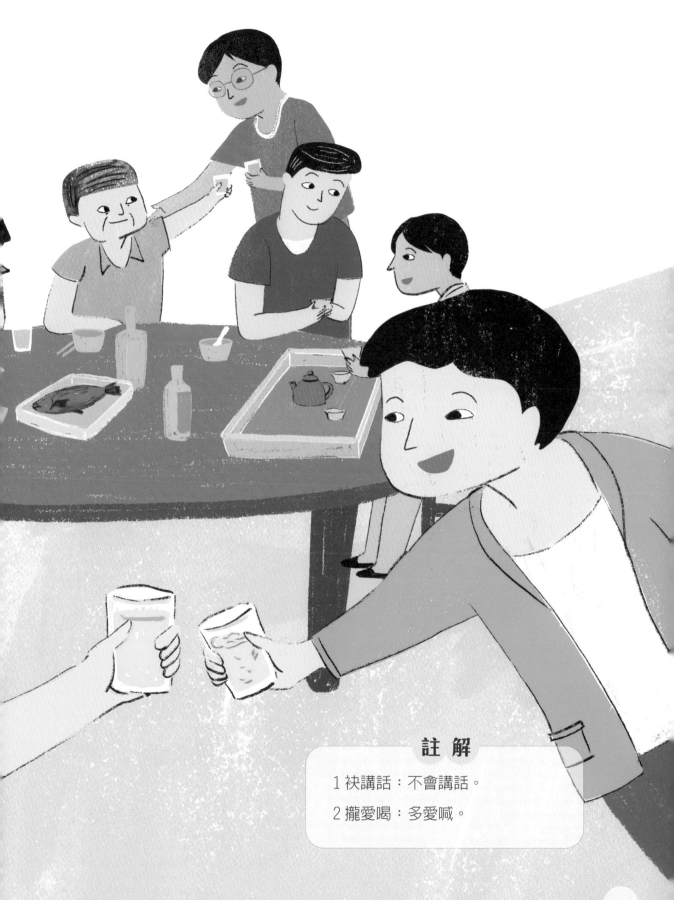

註 解

1 袂講話：不會講話。

2 攏愛喝：多愛喊。

運動

Ūn tōng

阿媽　愛散步兼運動
A má　ài sàm pōo kiam ūn tōng

阿公　愛去樹跤食熏歕風
A kong　ài khi tshiū kha tsiàh hun pûn hong

阮愛踮眠床頂　亂亂從
Gún ài tiàm bîn tshn̂g tíng　luān luān tsông

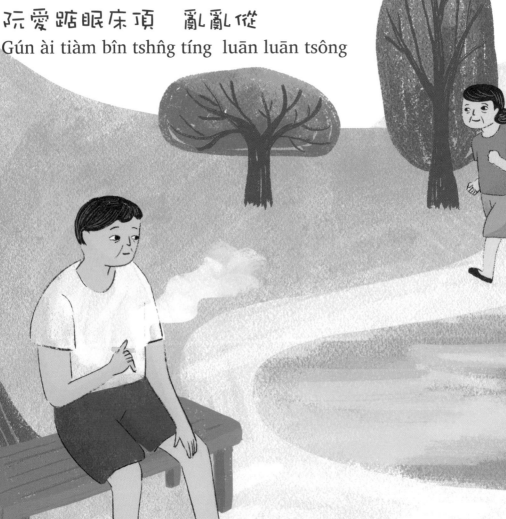

註 解

1 樹跤食薰：在樹下抽菸。

2 阮愛踮眠床頂：我喜歡在床上。

3 亂亂從：跑來跑去。

月娘

詞：康　原
曲：張怡嬅
唱：張怡嬅

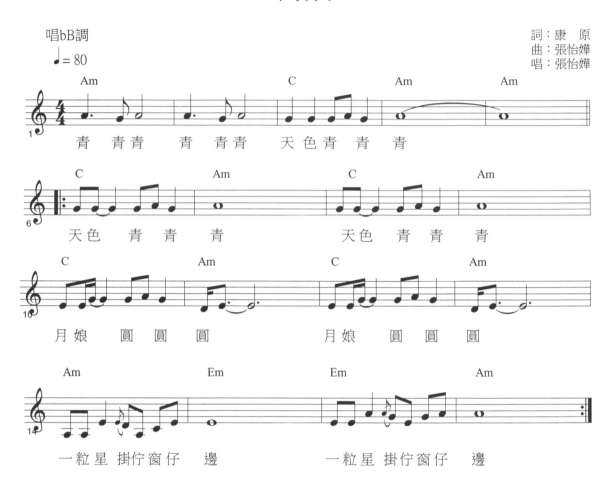

唱bB調
♩ = 80

青　青青　　青　青青　　天色青　青　青

天色　青　青　青　　　　天色　青　青　青

月娘　圓圓圓　　　　　月娘　圓圓圓

一粒星 掛佇窗仔　邊　　　一粒星 掛佇窗仔　邊

日頭

詞：康 原
曲：張怡嬅
唱：張怡嬅

唱B調

♩= 128

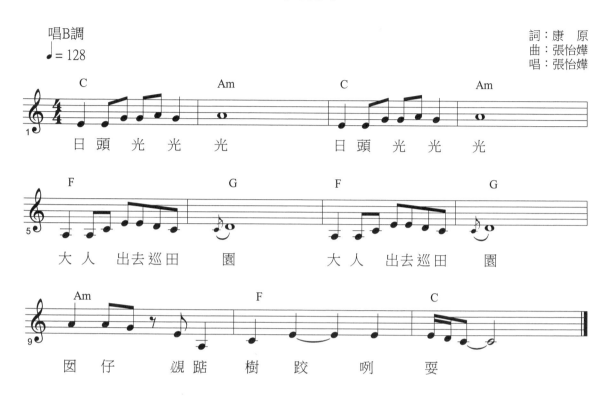

日 頭 光 光 光　　　日 頭 光 光 光

大 人　出 去 巡 田　園　　　大 人　出 去 巡 田　園

囡 仔　覘踮 樹 跤 咧 耍

山

詞：康　原
曲：張怡嬅
唱：黃玉雯

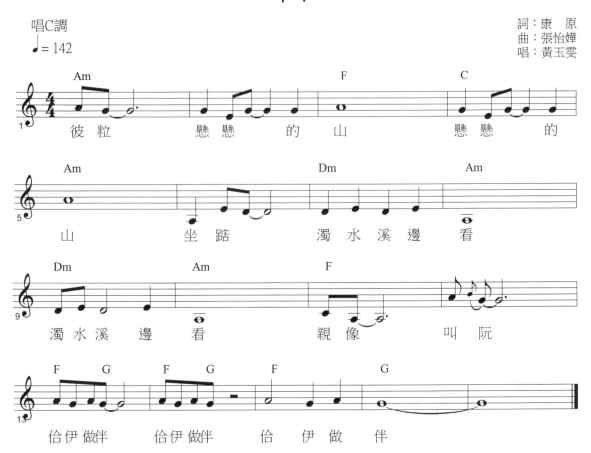

彼粒　　懸懸　的　山　　懸懸　的

山　　　坐踮　　濁水溪邊　看

濁水溪　邊　看　　　　親像　　叫阮

恰伊做伴　　恰伊做伴　　恰　伊　做　伴

白雲

詞：康　原
曲：張怡嬅
唱：張怡嬅

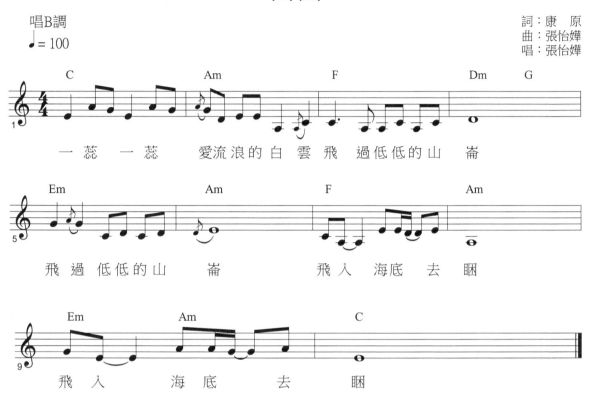

唱B調
♩ = 100

一蕊　一蕊　　愛流浪的白　雲飛　過低低的山　崙

飛　過　低低的山　　崙　　　　　飛　入　海底　去　睏

飛　入　　海底　去　　睏

水溝

詞：康　原
曲：張怡嬅
唱：張怡嬅

唱B調

♩ = 80

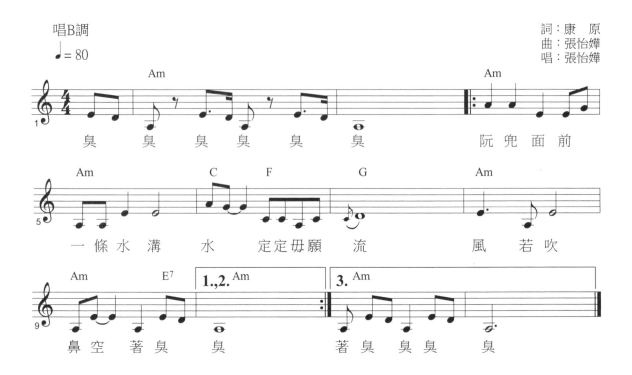

臭　臭　臭　臭　臭　臭　　阮兜面前

一條水溝 水　定定毋願 流　　風　若吹

鼻空著臭　臭　　著臭臭臭臭

花園

詞：康 原
曲：張怡嬋
唱：張怡嬋

唱B調

♩ = 178

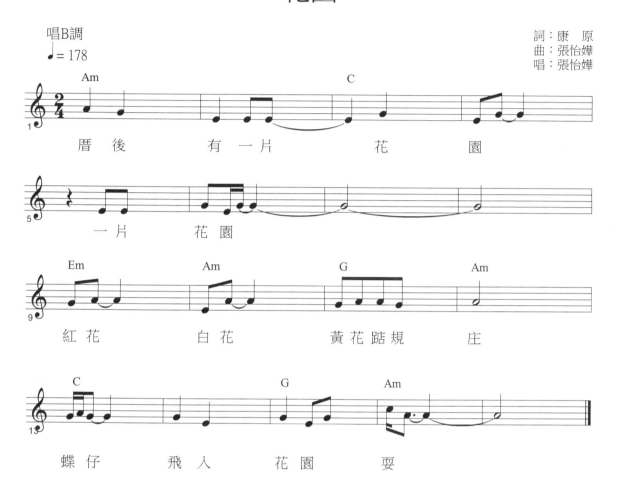

厝 後 有 一 片 花 園

一 片 花 園

紅 花 白 花 黃 花 踮 規 庄

蝶 仔 飛 入 花 園 耍

53

稻草人

詞：康　原
曲：張怡嬅
唱：張怡嬅

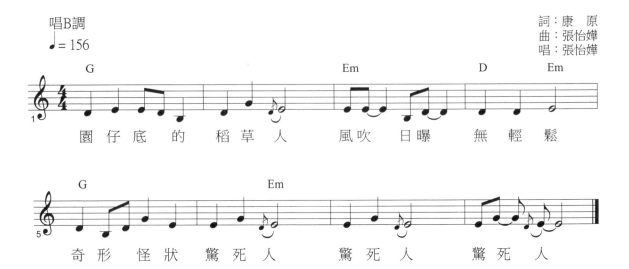

園仔底 的　稻草人　風吹 日曝　無 輕 鬆

奇 形 怪 狀 驚 死 人　　驚 死 人　　驚 死 人

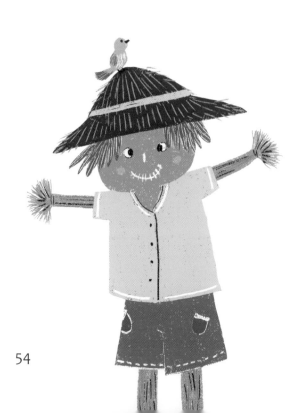

54

雨傘

詞：康　原
曲：張怡嬅
唱：張怡嬅

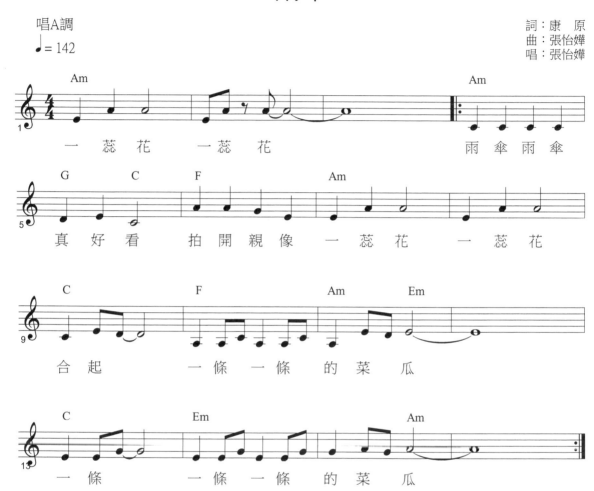

唱A調
♩ = 142

一蕊花　一蕊花　　　　雨傘雨傘

真好看　拍開親像　一蕊花　一蕊花

合起　一條一條　的菜瓜

一條　　一條一條　的菜瓜

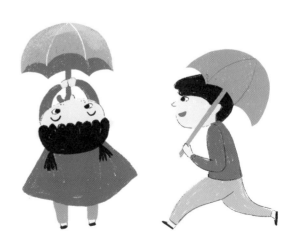

風颱

詞：康　原
曲：張怡嬅
唱：張怡嬅

唱A調

♩ = 128

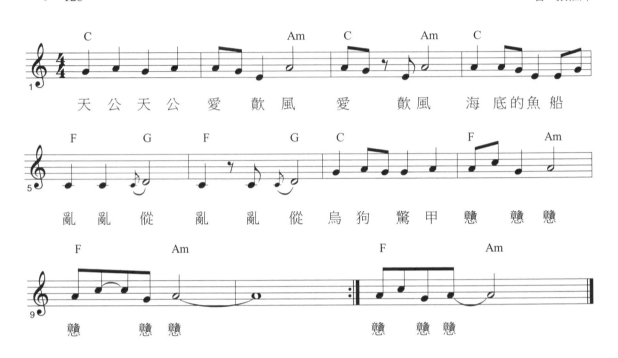

天　公　天　公　愛　歕　風　愛　　歕　風　　海　底的魚船

亂　亂　從　亂　亂　從　烏　狗　驚　甲　戇　戇　戇

戇　　戇　戇　　　　　　　戇　戇　戇

吊橋

詞：康　原
曲：張怡嬅
唱：張怡嬅

唱G調

♩ = 100

一片 摸山壁 摸山壁 一片 靠山坪 靠山坪

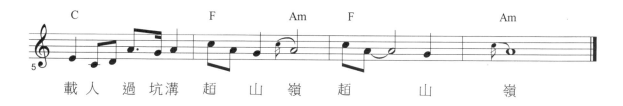

載人 過坑溝 起 山嶺 起 山 嶺

牛車

詞:康　原
曲:張怡嬅
唱:黃玉雯

唱C調

♩ = 124

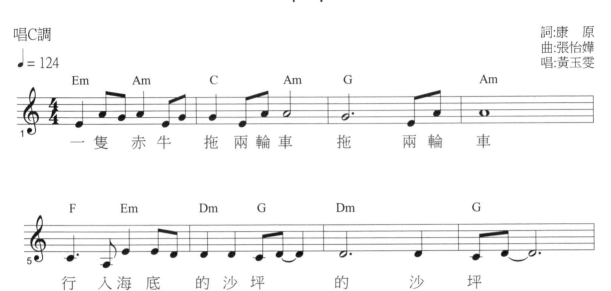

一隻　赤牛　拖 兩輪車　拖　　兩 輪　車

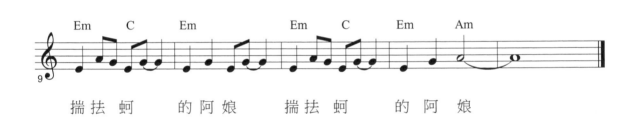

行 入海 底　的 沙 坪　　的　　沙　坪

揣抾 蚵　　的阿娘　　揣抾 蚵　　的阿　娘

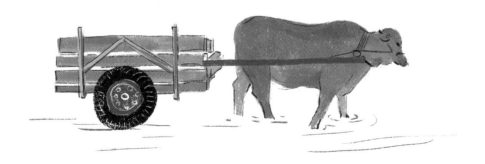

媽祖廟

詞：康　原
曲：張怡嬅
唱：張怡嬅

唱bA調
♩ = 90

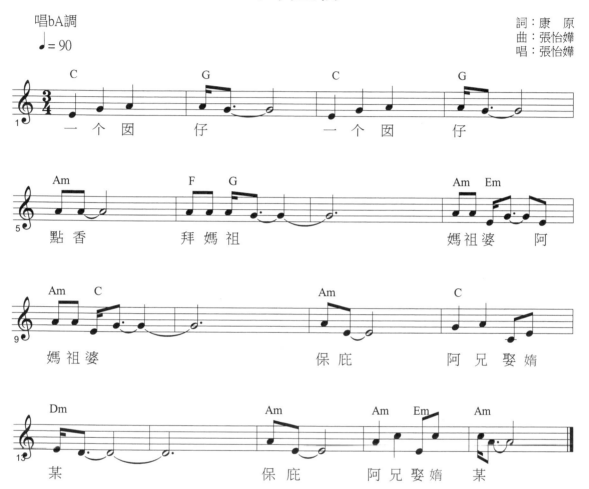

一个 囡 仔　　　一个 囡 仔
點 香　　　拜 媽祖　　　媽祖婆　阿
媽 祖 婆　　　保 庇　　阿 兄 娶 婿
某　　　保 庇　阿 兄 娶 婿 某

59

煙火

詞：康　原
曲：張怡嬅
唱：張怡嬅

唱A調

♩= 116

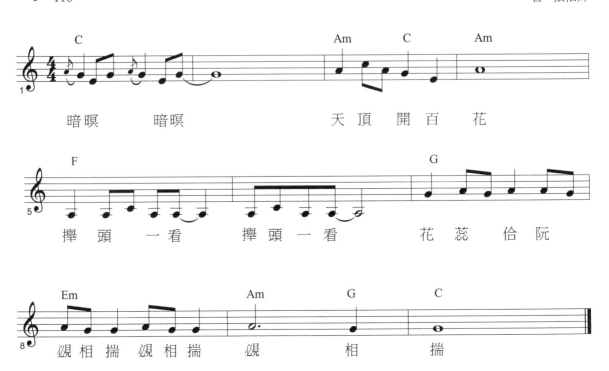

暗暝　　暗暝　　　　天頂 開 百 花

攑頭 一 看　　攑頭 一 看　　　花 蕊 佮 阮

覕相揣 覕相揣　　覕 相 揣

貓仔

詞：康　原
曲：張怡嬅
唱：張怡嬅

唱bA調
♩ = 120

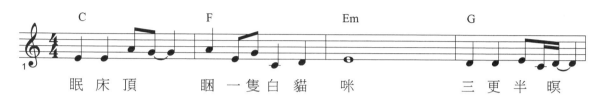

眠床頂　　睏一隻白貓　咪　　三更半暝

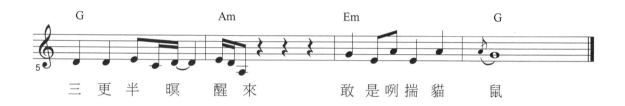

三更半暝醒來　　敢是咧揣貓　鼠

蜜蜂

唱A調

♩ = 118

詞：康　原
曲：張怡嬅
唱：張怡嬅

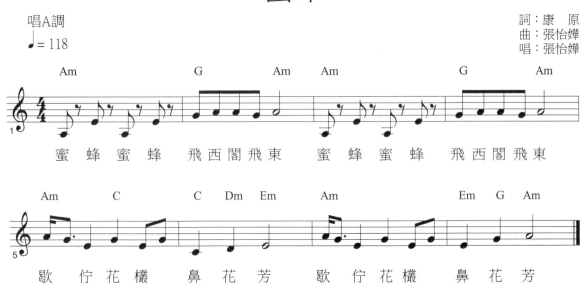

蜜 蜂 蜜 蜂　飛 西 閣 飛 東　　蜜 蜂 蜜 蜂　　飛 西 閣 飛 東

歇 佇 花 欉　鼻 花 芳　　歇 佇 花 欉　　鼻 花 芳

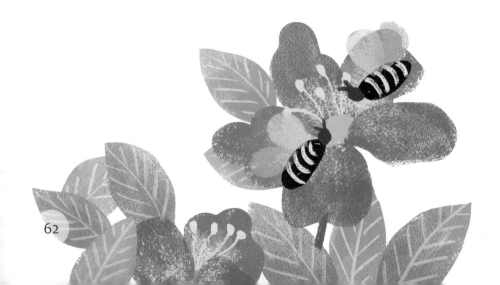

落雨

詞：康　原
曲：張怡嬋
唱：張怡嬋

唱bB調
♩ = 130

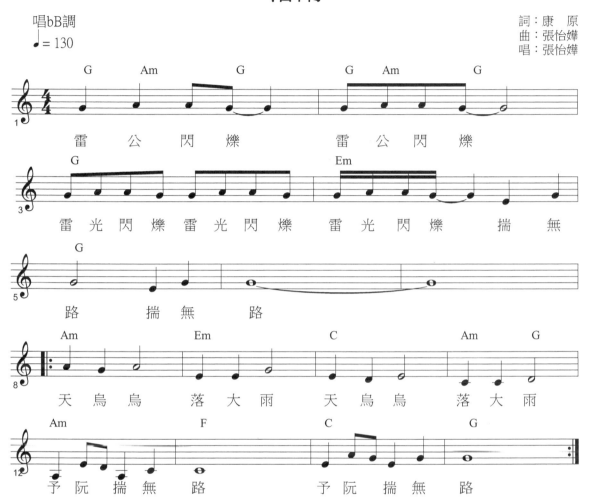

雷　公　閃　爍　　雷　公　閃　爍

雷光閃爍雷光閃爍　雷　光　閃　爍　揣　無

路　揣　無　路

天　烏　烏　落　大　雨　天　烏　烏　落　大　雨

予　阮　揣　無　路　　　予　阮　揣　無　路

樹仔葉

唱bB調

♩= 76

詞：康　原
曲：張怡嬅
唱：張怡嬅&黃玉雯

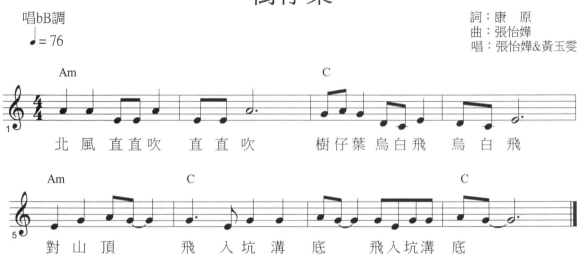

北 風 直直吹　　直 直 吹　　　樹仔葉烏白飛　烏 白 飛

對 山 頂　　飛 入坑溝 底　　飛入坑溝 底

64

暗暝

詞：康　原
曲：張怡嬅
唱：張怡嬅

唱bA調

♩ = 88

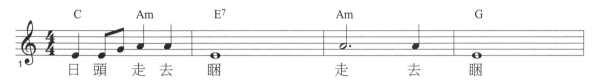

日 頭 走 去 睏　　走 去 睏

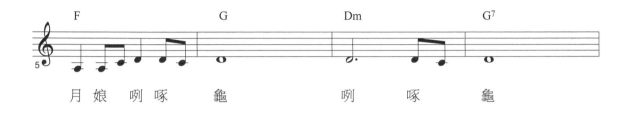

月 娘 咧 啄 龜　　咧 啄 龜

阮 的 夢 做 真 久　阮 的 夢 做 真 久

酒杯

詞：康　原
曲：張怡嬅
唱：張怡嬅

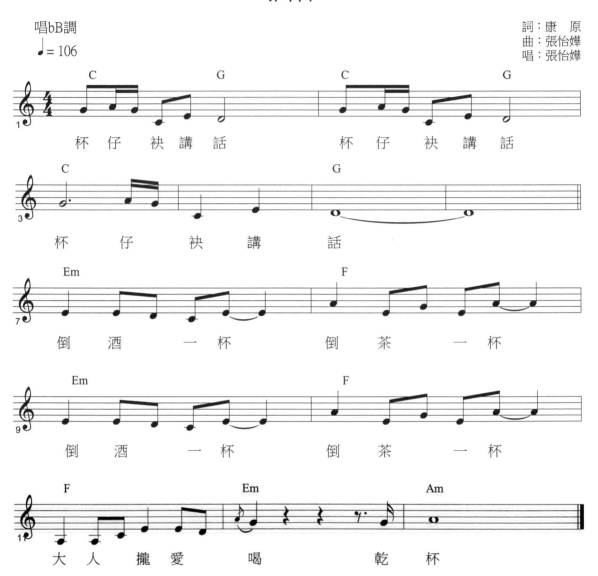

唱bB調
♩ = 106

杯　仔　袂　講　話　　　杯　仔　袂　講　話

杯　　仔　袂　講　話

倒　酒　　一　杯　　倒　茶　　一　杯

倒　酒　　一　杯　　倒　茶　　一　杯

大　人　攏　愛　喝　　乾　杯

66

運動

詞：康原
曲：張怡嬅
唱：張怡嬅

唱bB調

♩ = 152

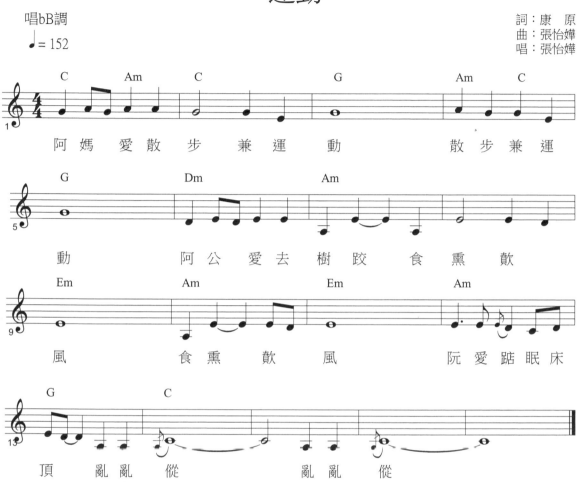

阿 媽 愛 散 步 兼 運 動　　散 步 兼 運

動　　阿 公 愛 去 樹 跤 食 熏 歕

風　　食 熏 歕 風　　阮 愛 踮 眠 床

頂 亂 亂 偬　　亂 亂 偬

67

小書迷024

逗陣來唱囡仔歌7——幼兒篇

作　　　者	康　原
譜　　　曲	張 怡 嬅
繪　　　圖	尤 淑 瑜
主　　　編	徐 惠 雅
台羅拼音	謝 金 色
校　　　對	徐 惠 雅、康　原、謝 金 色
美術編輯	尤 淑 瑜

創 辦 人	陳銘民
發 行 所	晨星出版有限公司
	407台中市西屯區工業區三十路1號1樓
	TEL：04-23595820　FAX：04-23550581
	行政院新聞局局版台業字第2500號
法律顧問	陳思成律師
初　　版	西元2020年04月06日

總 經 銷	知己圖書股份有限公司
	（台北）106台北市大安區辛亥路一段30號9樓
	TEL：02-23672044　FAX：02-23635741
	（台中）407台中市西屯區工業區三十路1號1樓
	TEL：04-23595819　FAX：04-23595493
	E-mail: service@morningstar.com.tw
	網路書店 http://www.morningstar.com.tw
	讀者專線（02）23670244、（02）23672047
	郵政劃撥15060393（知己圖書股份有限公司）

印　　刷	上好印刷股份有限公司

定價380元
ISBN 978-986-443-979-9
Published by Morning Star Publishing Inc.
Printed in Taiwan

詳填晨星線上回函
50元購書優惠券立即送
（限晨星網路書店使用）

國家圖書館出版品預行編目資料

逗陣來唱囡仔歌7——幼兒篇／康原文, 張怡嬅
曲, 尤淑瑜圖.
--初版. --台中市 :晨星, 2020.04
面 ;公分. --（小書迷 ;024）
ISBN 978-986-443-979-9
1.兒歌 2.歌謠 3.臺語
913.8　　　　　　　　　　　　109000844